常用百字练习

目前汉字的总数已经超过了8万，而日常生活中最常用的500个汉字就占汉字覆盖面的79%。我们精选常用字中频率最高的100个字作为练习内容。这些汉字占日常生活中用字的40%，只要我们写好它们，基本上可以提高自身的书写水平。

的	一	是	了	我	不	人	在	他	有	这
个	上	们	来	到	时	大	地	为	子	中
你	说	生	国	年	着	就	那	和	要	她
出	也	得	里	后	自	以	会	家	可	下
而	过	天	去	能	对	小	多	然	于	心
学	么	之	都	好	看	起	发	当	没	成
只	如	事	把	还	用	第	样	道	想	作
种	开	美	总	从	无	情	己	面	最	女
但	现	前	些	所	同	日	手	又	行	意
动										

汉字应用水平测试字表　甲表（4000字）

1画	一	乙	2画	二	十	丁	厂	七	卜	八
人	入	儿	匕	几	九	习	了	刀	力	乃
又	3画	三	干	于	亏	工	土	士	才	下
寸	大	丈	与	万	上	小	口	山	巾	千
乞	川	亿	个	夕	久	么	勺	凡	丸	及
广	亡	门	丫	义	之	尸	己	已	巳	弓
子	卫	也	女	刃	飞	习	叉	马	乡	幺
4画	丰	王	开	井	天	夫	元	无	韦	云
专	丐	扎	廿	艺	木	五	支	厅	卅	不
犬	太	区	历	歹	友	尤	厄	匹	车	巨
牙	屯	戈	比	互	切	瓦	止	少	曰	日
中	贝	冈	内	水	见	午	牛	手	气	毛
壬	升	夭	长	仁	什	片	仆	化	仇	币

仍	仅	斤	爪	反	介	父	从	仑	今	凶
分	乏	公	仓	月	氏	勿	欠	风	丹	匀
乌	勾	凤	六	文	亢	方	火	为	斗	忆
计	订	户	讣	认	冗	讯	心	尹	尺	引
丑	巴	孔	队	办	以	允	予	邓	劝	双
书	毋	幻	5画	玉	刊	未	末	示	击	打
巧	正	扑	卉	扒	功	扔	去	甘	世	艾
古	节	本	术	札	可	丙	左	厉	石	右
布	夯	戊	龙	平	灭	轧	东	卡	北	占
凸	卢	业	旧	帅	归	旦	目	且	叶	甲
申	叮	电	号	田	由	只	叭	史	央	叱
兄	叽	叼	叫	叩	叨	另	叹	冉	皿	凹
囚	四	生	矢	失	乍	禾	仨	丘	仕	付
仗	代	仙	仟	们	仪	白	仔	他	斥	瓜

乎	丛	令	用	甩	印	尔	乐	句	匆	册
卯	犯	外	处	冬	鸟	务	包	饥	主	市
立	冯	玄	闪	兰	半	汁	汀	江	头	汉
宁	穴	它	讨	写	让	礼	讪	训	议	必
讯	记	永	司	尼	民	弗	弘	出	阡	辽
奶	奴	召	加	皮	边	孕	发	圣	对	台
矛	纠	驭	母	幼	丝	6画	匡	邦	式	迁
刑	邢	戎	动	扛	寺	吉	扣	考	托	圳
老	巩	圾	执	扩	扪	扫	地	场	扬	耳
芋	共	芍	芒	亚	芝	朽	朴	机	权	过
亘	臣	吏	再	协	西	压	厌	戍	在	百
有	存	而	页	匠	夸	夺	灰	达	成	列
死	成	夹	夷	轨	邪	尧	划	迈	毕	至
此	贞	师	尘	尖	劣	光	当	早	吁	吐

吓	见	曳	虫	曲	团	吕	同	吊	吃	因
吸	吗	吆	屿	屹	岁	帆	回	岂	则	刚
网	肉	年	朱	先	丢	廷	舌	竹	迁	乔
迄	伟	传	乒	乓	休	伍	伎	伏	优	臼
伐	延	仲	件	任	伤	价	伦	份	华	仰
仿	伙	伪	自	伊	血	向	似	后	行	舟
全	会	杀	合	兆	企	众	爷	伞	创	肌
肋	朵	杂	危	旬	旨	旮	旭	负	犷	匈
名	各	多	凫	争	色	壮	冲	妆	冰	庄
庆	亦	刘	齐	交	衣	次	产	决	亥	充
妄	闭	问	闯	羊	并	关	米	灯	州	汗
污	江	汕	汲	汛	池	汝	汤	忏	忙	兴
宇	守	宅	字	安	讲	讳	讴	军	讶	祁
讷	许	讹	论	讼	农	讽	设	访	诀	寻

那	迅	尽	导	异	弛	阱	阮	孙	阵	阳
收	阪	阶	阴	防	丞	奸	如	妇	妃	好
她	妈	戏	羽	观	牟	欢	买	红	驮	纤
驯	约	级	纪	驰	幼	巡	7画	寿	弄	麦
玖	玛	形	进	戒	吞	远	违	韧	运	扶
抚	坛	技	坏	抠	扰	扼	拒	找	批	址
扯	走	抄	贡	丞	坝	攻	赤	折	抓	扳
抢	扮	抢	孝	坎	均	坞	抑	抛	投	坟
坑	抗	坊	抖	护	壳	志	块	抉	扭	声
把	报	拟	却	抒	劫	芙	芜	苇	邯	芸
芽	花	芹	芥	芬	苍	芳	严	芦	芯	劳
克	芭	苏	杆	杠	杜	材	村	杖	杏	杉
巫	极	杞	李	杨	权	求	忑	甫	匣	更
束	吾	豆	两	酉	丽	医	辰	励	吞	还

尬	奸	来	连	轩	忐	步	卤	坚	肖	早
盯	呈	时	吴	助	县	里	呆	吱	吠	呕
园	旷	围	呀	吨	足	邮	男	困	吵	串
员	呐	听	吟	吩	呛	吻	吹	鸣	吭	吧
邑	吼	囤	别	吮	岖	岗	帐	岚	财	囵
囷	针	钉	钊	牡	告	我	乱	利	秃	秀
私	每	兵	邱	估	体	何	佐	佑	但	伸
佃	作	伯	伶	佣	低	你	住	位	伴	身
皂	伺	佛	囱	近	彻	役	彷	返	余	希
坐	谷	妥	含	邻	岔	肝	肛	肚	肘	肠
龟	甸	免	狂	犹	狈	狄	角	删	鸠	条
彤	卵	炙	岛	邹	刨	饨	迎	饪	饭	饮
系	言	冻	状	亩	况	亨	床	库	庇	疗
吝	应	这	冷	庐	序	辛	弃	冶	忘	闰

7 画

闲	间	闷	羌	判	兑	灶	灿	灼	弟	汪
沐	沛	汰	沥	泐	沙	汽	沃	沂	沦	洶
汾	泛	沧	没	沟	沪	沈	沉	沁	怀	忧
怦	怅	忱	快	完	宋	宏	牢	究	穷	灾
良	证	启	评	补	初	社	祀	诅	识	诈
诉	罕	诊	词	诏	译	君	灵	即	层	屁
尿	尾	迟	局	改	张	忌	际	陆	阿	孜
陇	陈	阻	附	陉	妩	妓	妙	妊	妖	姊
妨	妒	妞	努	邵	忍	劲	矣	鸡	纬	纭
驱	纯	纱	纲	纳	驳	纵	纶	纷	纸	纹
纺	驴	纽	8画	奉	玩	环	武	青	责	现
玫	表	盂	规	抹	卦	坷	坯	拓	拢	拔
坪	抨	栋	拈	坦	担	坤	押	抻	抽	拐
拖	者	拍	顶	拆	拎	拥	抵	拘	势	抱

拄	垃	拉	拦	幸	拌	拧	抿	拂	拙	招
坡	披	拨	择	抬	拇	坳	拗	其	取	茉
苦	苯	昔	苟	若	茂	苹	苦	苗	英	苓
苟	苑	苞	范	直	茁	茄	茎	苔	茅	枉
林	枝	杯	枢	柜	枇	杳	枚	析	板	松
枪	枫	构	杭	杰	述	枕	杷	表	或	画
卧	事	刺	枣	雨	卖	郁	矾	矿	码	厕
奈	奔	奇	奄	奋	态	欧	殴	垄	妻	轰
项	转	斩	轮	软	到	非	叔	歧	肯	齿
些	卓	虎	虏	肾	贤	尚	旺	具	昙	味
果	昆	国	哎	咕	昌	呵	咂	畅	咚	明
易	咙	昂	迪	典	固	忠	咀	呻	咒	咋
咐	呱	呼	咚	鸣	咆	咛	咏	呢	咄	咖
岸	岩	帖	罗	帜	帕	岭	迥	岷	凯	败

8 画

账	贩	贬	购	贮	图	钓	制	知	迭	氛
垂	牦	牧	物	乖	刮	秆	和	季	委	秉
佳	侍	岳	佬	供	使	佰	例	侠	侥	版
侄	侦	侣	侃	侧	凭	侨	佩	货	侈	侥
依	伴	帛	卑	的	迫	质	欣	征	往	爬
彼	径	所	舍	金	刽	刹	命	肴	斧	悠
爸	采	觅	受	乳	贪	念	贫	忿	瓮	肤
肺	肢	肿	胀	朋	股	肮	肪	肥	服	胁
周	刷	昏	鱼	兔	狐	忽	狗	狞	咎	备
炙	饯	饰	饱	饲	冽	变	京	享	庞	店
夜	庙	府	底	疝	疙	疚	疡	刹	卒	郊
庚	废	净	妾	盲	放	刻	育	氓	闸	闹
郑	券	卷	单	炬	炖	炒	炊	炕	炎	炉
沫	浅	法	泄	沽	河	沾	泪	沮	油	泊

8画

沿 泡 注 泣 泞 泻 泌 泳 泥 沸 泓
沼 波 泼 泽 治 怔 怯 怅 怖 怦 性
怕 怜 怪 怡 学 宝 宗 定 宠 宜 审
宙 官 空 帘 穹 宛 实 试 郎 诗 肩
房 诶 诚 衬 衫 衩 视 祈 诛 话 诞
诡 询 诣 诤 该 详 诧 建 肃 录 隶
帚 屈 居 届 刷 屈 弧 弥 弦 承 孟
陋 陌 孤 陕 降 函 限 妹 姑 姐 姓
姗 妮 始 姆 虱 迢 驾 叁 参 艰 线
练 组 绅 细 驶 织 驹 终 驻 绊 驼
绍 驿 绎 经 贯 9画 契 贰 奏 春 帮
珑 玷 珀 珍 玲 珊 玻 毒 型 拭 挂
封 持 拷 拱 项 垮 挎 城 挟 挠 政
赴 赵 赳 挡 拽 哉 挺 括 郝 垢 拴

拾 挑 垛 指 垫 挣 挤 拼 挖 按 挥
椰 垠 拯 某 甚 荆 草 草 茜 荏 荐
巷 荚 带 草 茧 茵 茴 荞 茯 荟 茶
荠 荒 洁 荡 荣 荤 荧 故 胡 荫 茹
荔 南 药 标 栈 柑 枯 柯 柄 栋 相
查 柚 柏 栅 柳 柱 柿 栏 柠 枷 树
勃 要 柬 咸 威 歪 研 砖 厘 厚 砌
砂 泵 砚 砍 面 耐 耍 奎 奔 牵 鸥
残 殃 殆 轱 铲 轴 轶 轻 鸦 皆 毖
韭 背 战 点 虐 临 览 竖 省 削 尝
昧 眈 是 盼 眨 哇 哄 哑 显 冒 映
星 昨 咧 昵 昭 畏 趴 胃 贵 界 虹
虾 蚁 思 蚂 蛊 虽 品 咽 骂 勋 哗
咱 响 哈 哆 咬 咳 咩 咪 咤 哪 哟

9画

峙	炭	峡	罚	贱	贴	贻	骨	幽	钙	钝
钞	钟	钢	钠	钥	钦	钧	钩	钮	卸	缸
拜	看	矩	毡	氟	氢	怎	牲	选	适	秕
秒	香	种	秋	科	重	复	竿	笃	段	便
俩	贷	顺	修	俏	保	促	俄	俐	侮	俭
俗	俘	信	皇	泉	鬼	侵	禹	侯	追	俑
俊	盾	待	徊	衍	律	很	须	叙	俞	剑
逃	食	盆	胚	胧	胆	胜	胞	胖	脉	胎
匍	勉	狭	狮	独	狰	狡	狩	狱	狼	贸
怨	急	饵	饶	蚀	饷	饺	饼	恋	弯	孪
将	奖	哀	亭	亮	度	奕	迹	庭	疮	疯
疫	疤	咨	姿	亲	音	彦	飒	帝	施	闺
闻	闽	阀	阁	差	养	美	姜	迸	叛	送
类	迷	籽	娄	前	酋	首	逆	兹	总	炳

9画

炼 炽 炯 炸 烁 炮 炫 烂 剃 洼 洁
洪 洒 染 浇 浊 洞 测 洗 活 涎 派
洽 染 洛 浏 济 洋 洲 浑 浒 浓 津
恃 恒 恢 恍 恬 恤 恰 恼 恨 举 觉
宣 官 室 宫 宪 突 穿 窃 客 诚 冠
证 语 扁 袄 祖 神 祝 祠 误 诱 诲
说 诵 郡 垦 退 既 屋 昼 咫 屏 屎
费 陡 逊 眉 孩 陛 陨 除 险 院 娃
姥 姨 姻 娇 姚 姣 妍 娜 怒 架 贺
盈 勇 怠 癸 蚕 柔 矜 垒 乡β 绒 结
绕 骄 绘 给 绚 绛 骆 络 绝 绞 骇
统 10画 耕 耘 耗 耙 艳 泰 秦 珠 班
素 匿 蚕 顽 盍 匪 捞 栽 埔 捕 埂
梧 振 载 赶 起 盐 捎 捍 捏 埋 挺

9~10画

捆 捐 损 袁 捌 都 哲 逝 检 挫 捋

换 挽 挚 热 恐 捣 壶 捅 埃 挨 耻

耿 耽 聂 莛 恭 莽 菜 莲 莫 莉 莓

荷 获 晋 恶 莎 莹 莺 真 框 梆 桂

桔 栖 档 桐 株 桥 桦 栓 桃 桅 格

桩 校 核 样 根 索 哥 速 逗 栗 贾

酌 配 翅 辱 唇 夏 砸 砰 砾 础 破

原 套 逐 烈 殊 殉 顾 轼 轿 较 顿

毙 致 柴 桌 虔 虑 监 紧 逍 党 逞

晒 眩 眠 晓 哮 唠 鸭 晃 哺 晌 剔

晏 晕 蚌 蚜 畔 蚣 蚊 蚪 蚯 哨 哩

圃 哭 哦 恩 盎 鸯 唤 唁 哼 唧 啊

唉 唆 罢 峭 峨 峰 圆 峻 贼 贿 赂

赃 钱 钳 钵 钻 钾 铀 铁 铂 铃 铅

10画

铆	缺	氢	氧	氨	特	牺	造	乘	敌	秋
秤	租	积	秧	秩	称	秘	透	笔	笑	笋
笆	倩	债	借	值	倚	俺	倾	倒	倘	俱
倡	候	赁	倪	俯	倍	倦	健	臭	射	躬
息	倔	徒	徐	殷	舰	舱	般	航	途	拿
釜	耸	爹	舀	爱	豺	豹	颁	颂	翁	胯
胰	胱	胭	脍	脆	脂	胸	胳	脏	脐	胶
脑	朕	脓	玺	逛	狸	狼	卿	逢	驼	留
袅	鸳	皱	饿	馁	凌	凄	挛	恋	桨	浆
衰	衷	高	郭	席	准	座	症	病	疾	斋
疹	疼	疲	痉	脊	效	离	紊	唐	凋	瓷
资	凉	站	剖	竞	部	旁	旅	畜	阅	羞
羔	恙	瓶	拳	粉	料	益	兼	朔	郸	烤
烘	烦	烧	烛	烟	烙	递	涛	浙	涝	浦

10 画

酒	涟	涉	娑	消	涓	涡	浩	海	涂	浴
浮	涣	涤	流	润	涧	涕	浪	浸	涨	烫
涩	涌	悖	悟	悄	悍	悔	悯	悦	害	宽
家	宵	宴	宾	窍	窄	容	窈	剜	宰	案
请	朗	诸	诺	读	扇	诽	袜	袒	袖	袍
被	祥	课	冥	谁	调	冤	谅	谆	谈	谊
剥	恳	展	剧	屑	弱	陵	崇	陶	陷	陪
姬	娠	娱	娟	恕	娥	娩	娴	娘	娓	通
能	难	预	桑	骋	绢	绣	验	继	骏	11画
彗	球	琐	理	琉	琅	棒	堵	措	描	域
捺	掩	捷	排	焉	掉	捶	赦	堆	推	埠
掀	授	捻	教	掏	掐	掠	掂	掖	培	接
掷	掸	控	探	据	掘	掺	职	基	聆	勘
聊	娶	著	菱	勒	黄	菲	萌	萝	菌	菱

10～11画

菜	萄	菊	萃	菩	萍	菠	营	萤	营	乾
萧	萨	菇	械	彬	梦	梵	婪	梗	梧	梢
梅	检	梳	梯	桶	梭	救	啬	曹	副	票
酝	酚	厢	戚	硅	硕	硌	奢	盔	爽	聋
龚	袭	盛	匾	雪	辅	辆	堑	颅	虚	彪
雀	堂	常	眶	匙	晤	晨	眺	睁	眯	眼
眸	悬	野	啪	啦	曼	晦	冕	晚	啄	啡
畦	距	趾	啃	跃	跄	略	蛆	蚱	蚯	蛉
蛙	蛇	唬	累	鄂	唱	患	啰	唾	唯	啤
啥	啕	啸	崖	崎	崭	逻	帼	崔	帷	崩
崇	崛	赈	婴	赊	圈	铸	铠	铝	铜	铡
铭	铮	铲	银	矫	甜	秸	梨	犁	秽	移
笨	笼	笛	笙	符	笠	第	笤	敏	做	偕
袋	悠	偿	偶	偎	傀	偷	您	售	停	偏

11画

躯 皂 兜 皎 假 崃 徘 徙 得 衔 盘

舶 船 舷 舵 斜 盒 鸽 敛 悉 欲 彩

领 脚 脖 脯 豚 脸 脱 匐 象 够 逸

猜 猪 猎 猫 凰 猖 猝 獭 猛 祭 馄

馅 馆 凑 减 毫 孰 烹 庶 麻 庵 痔

痊 痒 痕 廊 康 庸 鹿 盗 章 竟 商

旌 族 旋 望 率 阉 阎 阐 着 羚 盖

眷 粘 粗 粕 粒 断 剪 兽 焊 焕 烽

焖 清 添 鸿 淋 淅 涯 淹 渠 渐 淑

尚 混 淮 渭 渊 淫 渔 淘 淳 液 淤

淡 淀 深 涮 涵 婆 梁 渗 情 惜 惭

悼 惧 惕 悟 惟 惆 惊 惦 悴 惋 惨

惯 寇 寅 寄 寂 宿 窒 窑 宠 密 谋

谍 谎 谏 扈 谐 谑 袒 袄 祷 祸 谒

11画

谓	谗	谤	谜	逮	敢	尉	屠	弹	隋	堕
随	蛋	隅	隆	隐	娱	媚	婢	婚	婵	婉
颇	颈	翌	惠	绩	绪	续	骑	绰	绳	维
绵	绷	绸	综	绽	绿	缀	巢	12画	琶	琴
琶	琪	瑛	琳	琦	琢	琥	靓	琼	斑	替
揍	款	堪	塔	搭	堰	揩	越	趁	趄	超
揽	堤	提	揖	博	揭	喜	彭	揣	插	揪
搜	煮	援	换	裁	搁	搓	楼	揽	壹	握
搔	揉	斯	期	欺	联	葫	散	惹	葬	募
葛	董	葡	敬	葱	蒋	蒂	落	韩	朝	韋
葵	棒	棱	棋	椰	植	森	焚	椅	椒	棵
棍	椎	棉	棚	棕	棺	榔	楠	惠	惑	逼
粟	棘	酣	酥	厨	厦	硬	硝	确	硫	雁
殖	裂	雄	颊	雾	雯	暂	辍	雅	翘	辈

悲	紫	齿	辉	敞	棠	赏	掌	晴	睐	暑
最	晰	量	鼎	喷	喳	晶	喇	遇	喊	喱
遄	晾	景	畴	践	跋	跌	蹦	跑	跛	遗
蛙	蛐	蛔	蛛	蜓	蜒	蛤	蛟	喝	鹃	喂
喘	喉	喻	啼	喧	嵌	幅	帽	赋	赌	赎
赐	赔	黑	铸	铺	链	铿	销	锁	锄	锅
锈	锉	锋	锌	锐	甥	掣	掰	短	智	氮
毯	毽	氯	犊	鹅	剩	稍	程	稀	黍	税
筐	等	筑	策	筛	筒	筏	筵	答	筋	筝
傣	傲	傅	牌	堡	集	焦	傍	储	皓	皖
粤	奥	遁	街	惩	御	徨	循	艇	舒	逾
番	释	禽	舜	貂	睛	腊	腌	腆	脾	腋
脐	腔	腕	鲁	猩	猬	猾	猴	飓	愈	然
馈	馋	装	蛮	就	敦	斌	痣	痘	痞	痢

瘀	痛	童	竣	阑	阔	善	翔	羡	普	粪
尊	奠	道	遂	曾	焰	焙	湛	港	滞	湖
湘	渣	渤	渺	湿	温	渴	溃	湍	溅	滑
湃	渝	湾	渡	游	滋	渲	溉	愤	慌	惰
惺	愕	惴	愣	惶	愧	愉	慨	割	寒	富
寓	审	窝	窖	窗	窘	寐	扉	遍	雇	裕
裤	裙	禅	禄	谢	谣	谤	谦	逼	犀	属
屡	强	粥	疏	隔	隙	隘	媒	絮	嫂	媛
婷	媚	婿	登	缅	缆	缉	缎	缓	缔	缕
骗	编	骚	缘	13画	瑟	鹉	瑞	瑰	瑜	瑕
遨	瑙	魂	肆	摄	摸	填	搏	塌	摁	鼓
摆	携	蜇	搬	摇	搞	塘	搪	摊	聘	斟
蒜	勤	靴	靶	鹊	蓝	墓	幕	蓓	蓖	蓟
蓬	蓑	蒿	蓄	蒲	蓉	蒙	颐	蒸	献	楔

椿 楠 禁 楂 楚 楷 榄 想 槐 槌 榆
楼 概 楣 椽 裘 赖 甄 酪 酬 感 碛
碘 碑 硼 碉 碎 碰 碗 碌 鹆 尴 雷
零 雾 雹 辐 辑 输 督 频 龄 鉴 睛
睹 睦 瞄 睫 睡 睬 嘟 嗜 嗑 鄙 嗦
愚 暖 盟 煦 歇 暗 暇 照 畸 跨 跷
跳 踩 跪 路 跤 跟 遣 蜈 蜗 蛾 蜂
蜕 蛹 嗣 嗯 嗅 嗡 嗨 嗤 嗓 署 置
罪 罩 蜀 幌 嵩 错 锚 锡 锣 锤 锥
锦 锹 锭 键 锯 锰 矮 辞 稚 稠 颊

愁 筹 签 简 筷 毁 舅 鼠 催 傻 像
躲 魁 衙 微 愈 遥 腻 腰 腼 腥 腮
腹 腺 鹏 腾 腿 鲍 猿 颖 飕 触 解
遢 煞 雏 馍 馏 酱 鹈 禀 痱 痹 廓

111

13 画

痴	瘰	廉	裔	靖	新	韵	意	雍	阙	誊
粮	数	煎	塑	慈	煤	煌	满	漠	滇	源
滤	滥	滔	溪	溜	漓	滚	溢	湖	滨	溶
滓	溺	粱	滩	慑	慎	誉	塞	寞	窥	窟
寝	谨	裱	裨	裸	福	谬	群	殿	辟	障
媳	嫉	嫌	嫁	叠	缚	缝	缠	缤	剿	14画
静	碧	瑶	璃	赘	熬	韬	髦	墙	墟	撂
嘉	堆	赫	截	誓	境	摘	摔	撇	聚	蔫
蔷	慕	暮	摹	蔓	蔑	蔡	蔗	蔽	蔼	熙
蔚	兢	榛	模	槛	榻	榭	榴	榜	榨	榕
歌	遭	酵	酷	酿	酸	厮	碟	磋	碱	碳
碴	磁	愿	臧	殡	需	霆	辕	辖	辗	翡
雌	龈	睿	裳	颗	瞅	墅	嘈	嗽	喊	嘎
踉	踊	靖	蜡	蝈	蝇	蜘	蝉	螂	蜢	嘘

13~14 画

嘛	嘀	幔	赚	骷	锹	锻	锵	镀	舞	舔
稳	薰	箍	箕	算	箩	管	箫	毓	舆	僚
僧	鼻	魄	魅	貌	膜	膊	膀	鲜	疑	孵
馒	裹	敲	豪	膏	塾	遮	腐	瘩	瘟	瘦
廖	辣	彰	竭	韶	端	旗	精	粼	粹	粽
歉	弊	熄	熔	煽	潇	漆	漱	漂	漫	滴
漩	漾	演	漏	慢	慷	寨	赛	寡	察	蜜
寥	谭	肇	褐	褪	谱	隧	嫩	嫖	嫦	嫡
翟	翠	熊	凳	骠	缨	缩	15画	慧	撵	撕
撒	撅	撩	趣	趟	撑	撮	橇	播	擒	墩
撞	撤	增	撰	聪	鞋	鞍	蕉	蕊	蔬	蕴
横	槽	樱	樊	橡	樟	橄	敷	豌	飘	醋
醇	醉	磕	磊	磅	碾	震	霄	霉	辘	瞌
瞒	题	暴	瞎	瞑	嘻	噎	嘶	嘲	嘹	影

14~15画

踢	踏	踩	踮	踪	蝶	蝴	蝠	蝎	蝌	蝗
蝙	噗	嘿	噢	噜	嘱	幢	墨	骼	骸	锶
镇	镐	镑	靠	稽	稻	黎	稿	稼	箱	篓
箭	篇	篆	僵	躺	僻	德	艘	磐	鹬	膝
瞟	膛	鲢	鲤	鲫	熟	摩	褒	瘪	瘤	瘫
凛	颜	毅	糊	遵	憋	潜	澎	潮	潭	潦
鲨	澳	潘	澈	澜	潺	澄	懂	憬	憔	懊
憧	憎	额	翩	褥	谴	鹤	憨	熨	慰	劈
履	嬉	豫	缭	16画	璞	撼	擂	操	檀	燕
蕾	薯	薛	薇	擎	薪	薄	颠	翰	噩	橱
橙	橘	整	融	瓢	醒	霖	霏	霓	霍	霎
辙	冀	餐	瞟	瞳	瞰	踹	嘴	踱	蹄	踹
蟒	蟆	螃	螟	器	噪	鹦	赠	默	黔	镜
赞	憩	穆	篮	篡	篷	蒿	篱	儒	翱	邀

衡	膨	膳	雕	鲸	磨	瘾	瘸	凝	辨	辩
糙	糖	糕	瞥	燎	燃	濒	澡	激	懒	憾
懈	窿	禧	壁	避	犟	缰	缴	**17画**	戴	壕
擦	藉	鞠	藏	薰	薮	檬	檐	檩	檀	礁
磷	霜	霞	龋	壑	瞭	瞧	瞬	瞳	瞩	瞪
嚏	曙	蹉	蹒	蹋	蹈	螳	螺	蟋	蟑	蟀
嚎	羁	赡	镣	穗	黏	魏	簧	簇	繁	黛
儡	舻	徽	爵	朦	臊	膻	臃	鳃	鳄	麋
癌	瓣	赢	糟	糠	燥	懦	豁	臀	臂	翼
骤	**18画**	藕	鞭	藤	覆	瞻	蹦	嚣	髅	镭
镰	馥	翻	鳍	鹰	癫	瀑	襟	璧	戳	彝
19画	攒	孽	警	蘑	藻	攀	曝	蹲	蹭	蹿
蹬	巅	簸	簿	蟹	颤	靡	癣	瓣	羹	鳖
爆	瀚	疆	骥	**20画**	鬓	壤	攘	馨	耀	躁

常用字范

蠕	嚼	嚷	巍	籍	鳝	鳞	魔	糯	灌	譬
21画 蠢	霸	露	霹	蹦	黯	髓	癫	麝	赣	
22画 蘸	囊	镶	瓤	23画 罐	24画 矗					

20~24 画

汉字应用水平测试字表　乙表（500字）

3画	戈	孑	4画	仃	5画	巨	刍	讦	讫	6画
氿	犮	佲	仜	氽	凨	刕	汐	忕	纩	7画
坍	苣	苋	芩	芪	砜	呿	呃	呗	怖	岐
佞	攸	佚	佝	伽	孚	邴	疖	肓	汧	汴
沆	怄	忾	忪	诂	诋	诒	陀	甬	8画	坨
耶	杵	咔	呶	岢	杳	囹	冈	钗	竺	迤
咉	岱	侗	侏	侩	佻	阜	迩	狙	狒	枭
饴	冼	疝	劾	炝	泔	泱	泗	泗	沱	泯
泾	宕	诓	诘	戾	诠	诩	孢	妯	弩	迦
驵	驸	绌	9画	玟	垣	挞	茗	荬	枢	枸
酊	殇	轲	眈	咦	哗	毗	剐	咿	咯	哝
帧	峥	钛	钡	钨	竽	俨	叟	俚	皈	逅
徇	徉	舢	鸪	弈	阂	炷	洌	浃	恸	恫

恻	恪	袂	祛	妮	羿	绔	骁	骈	10画	敖
莴	莠	莅	茶	莘	莞	桓	桎	桧	栩	豇
砝	砺	砥	砲	味	哽	唢	囵	唏	崂	峪
觇	赆	钴	舐	俸	偌	候	倭	隽	倌	颀
舫	奚	胴	疸	疱	痂	恣	烩	烬	悚	谏
谄	陲	娌	婀	绥	邕	11画	敖	揶	掳	逮
掬	捐	掇	姜	菏	萦	梏	梓	圊	敕	敔
酞	酚	戛	厩	喷	喵	蚶	蛎	盅	唔	啜
铣	铤	铬	逶	笺	笤	偃	偻	徜	龛	翎
疵	衰	敝	渍	淞	渎	峥	涸	淙	淄	惬
悴	悱	惘	惚	惮	谛	婵	袈	绫	绮	绯
绶	12画	搭	趄	揄	蛰	椪	葆	葩	萱	戟
鹇	厥	辐	斐	喋	喃	跎	啾	嗖	喽	喔
嵘	嵛	崴	帏	嵋	锂	筷	弑	颌	釉	腱

鱿	猥	馊	褒	痨	瘩	痤	痫	瘁	渭	慎
幂	缄	缈	13画	瑚	瑁	趔	搞	剽	酩	蜃
虞	嗷	嵋	嗔	嗝	暄	暧	暹	锛	锢	稞
稗	牒	觎	貉	颔	腭	鲇	鲈	稣	肆	痼
痿	粳	煨	煊	煸	裟	滦	滂	窦	裨	谩
媲	缜	缢	14画	摞	墒	蔻	斡	槟	酶	蜚
裴	龇	睽	暖	踌	蜷	蜿	嘣	嶂	幛	罂
锲	镁	镂	槁	箸	罩	膈	獐	谨	瘊	瘘
熘	潢	漪	慵	褛	楼	暨	嫣	缥	15画	璀
撷	赭	撺	蕨	蕃	碛	碇	觑	嘭	踝	踞
颚	噙	幡	箴	皖	獗	獠	馔	麾	瘠	遴
糌	潼	褴	戮	缮	16画	靛	擗	熹	擞	蕻
橇	樵	橹	醚	赝	飙	臻	氅	踵	蹉	螨
噼	罹	镖	篝	篦	盥	鲮	鲲	鲳	獭	邂

常用字范

119

12~16 画

瘴	斓	澥	寰	褶	17画	璨	璐	擤	螯	龌
蹊	嚓	黔	黝	镫	篾	臆	鳅	襄	膺	麇
懑	褴	孺	18画	鳌	鬃	藩	蹜	蟠	黠	镯
鳏	癔	癜	癖	19画	藿	麓	霭	蹶	蹼	蹴
蟾	籁	鳔	鳕	鳗	麒	麋	鏊	20画	曦	镳
纂	鳜	鳟	孀	21画	醺	礴	22画	鹳	23画	攫
攥	颧	麟	25画	囔						

2画 乜	3画 兀	孑	4画 仄	仒	刈	爻	卞			
闩	5画 邗	邝	芀	匜	丕	仡	仫	仞	氐	
邡	邨	讦	弁	6画 耒	玑	圩	圭	扦	芊	
芰	芎	芗	乩	屺	氘	牝	伛	伥	伧	伉
囟	舛	邬	饧	汊	聿	艮	妁	纣	纥	7画
抟	抔	坂	芫	芾	芷	芮	芡	芟	苁	
邳	夋	豕	忒	轫	迓	邺	虬	呓	岑	钋
瓴	氙	佟	佗	佘	佥	豸	奂	饬	疔	闱
闳	闵	炀	沅	沌	洎	汩	汶	忮	忭	忻
怆	忸	诃	陂	陉	妍	姬	妩	姒	劭	纴
8画 玮	忝	坩	怍	拊	坼	坻	苤	茏	苜	
苒	茼	茌	茔	茺	苕	枥	枞	杼	砀	瓯
殁	郏	轭	鸢	旰	昊	杲	昕	畀	呷	呦

常用字范

2~8画

呦	岢	岬	岫	帙	峀	峄	钎	钒	佶	侨
侬	籴	饯	肱	肫	狎	狍	疟	兖	炜	炔
沭	泸	泠	泫	怗	怏	怍	怩	怫	戾	郏
祉	诂	诨	戗	巹	妲	弩	绀	绌	9画	珏
珐	珂	珈	拮	挞	贲	垧	垓	荜	茛	茼
茱	荏	荃	荀	茨	垩	荬	荦	荨	栉	柘
柈	栌	栲	枳	柞	栀	栋	柁	甬	砒	砑
珍	哐	眄	禺	晒	曷	哓	呲	胄	虹	咣
郧	咻	囿	哏	哞	罘	峋	钚	钣	钫	氡
牯	种	笈	俦	俪	俟	郗	俎	瓴	胛	胗
胝	胊	胫	狯	狲	訇	饸	饹	胤	疣	疥
闾	籼	珥	洇	洄	洮	浔	恹	恺	宥	衲
衽	祜	祚	诮	诂	诞	鸩	珥	胥	陟	娅
姣	姝	怼	骅	绗	10画	挈	珙	顼	珞	珲

埙 埚 耆 毪 贽 盍 莆 蒔 莜 葜 荻
鸪 莼 栲 栳 梛 桢 桉 逨 鬲 逦 厣
砝 砷 轻 趸 鸱 眬 晟 眙 唔 晁 鹊
跀 蚘 蚬 蚝 蚧 唑 崃 罡 钰 铍 铖
钼 铄 铎 氩 氪 秣 笊 俳 倜 隼 倥
臬 皋 郫 倨 衄 徕 敛 胼 胺 鸥 狷
猁 猖 桀 饽 凇 栾 亳 疳 疴 疽 痈
衰 阃 阄 粑 烨 郏 涞 涅 涔 浜 浠
浣 浚 悭 悒 悌 悛 冢 祥 祯 诿 屐
勐 奘 蚩 娉 娲 娣 逶 骊 绤 绨 鸳
11画 焘 舂 琏 捆 赧 捭 鸷 掂 聃 菁
堇 萘 菝 菖 萸 菟 苕 菡 梾 鄌 鄋
硭 硒 瓠 殒 殓 殍 赉 辄 眦 眵 喏
勖 晗 啧 啮 蛄 蚰 蛏 蚴 啁 啐 唷

啖	啷	喉	铙	铠	铢	铧	铨	铩	铰	银
氪	焐	筥	笳	偈	偬	舸	猗	猞	斛	馗
馃	鸢	庚	痍	旋	阃	阊	阅	焐	烯	烷
渚	淇	涿	淖	滛	淝	淬	涪	湛	鞁	谕
谙	祟	隍	婧	婕	欸	绺	绻	绾	12画	琨
琬	電	揳	堞	摁	颉	鼚	聒	甚	葳	葺
葸	萼	萋	葭	楪	椏	椁	棣	鹁	覃	酢
酡	弹	辊	睑	嗒	晷	跖	跆	蛲	蛭	蛳
喁	喟	喑	嗟	嗞	喀	喙	睪	嵬	嵯	锃
锏	锑	锒	氰	鹄	犍	稌	筚	筌	傈	傥
傧	徨	傩	畬	翕	腓	腴	鲂	颖	猢	筋
痧	瓿	萱	颌	鹋	阒	阕	遒	焯	焱	鹈
湮	湎	溲	湟	淑	渥	湄	滁	愠	愀	谟
裢	祺	谡	谥	谧	屣	弼	巽	媪	皴	婺

11~12 画

				13画						
骛	缂	毳	飨	鹜	髡	塬	鄢	趔	摅	
搛	摈	毂	搡	摋	鄞	靳	蓦	蒯	蒹	
蒗	鍪	楝	楫	楸	椴	晢	桐	桦	楦	楹
酮	酰	酯	碏	碇	碜	辌	龃	龅	訾	粲
睚	尵	嗉	睨	睢	睚	睥	嗄	戡	遏	睽
跬	跶	跳	跰	跻	蜊	蛯	蜉	嗥	嵊	锱
雉	氲	歆	稔	筠	筱	煲	徭	惩	艄	艉
滕	腩	詹	鲅	鲋	舾	馐	瘁	瘆	麂	歃
阘	蓁	煳	煜	煅	煨	滟	溘	溥	漂	潯
滗	溏	滇	愫	骞	窠	窣	褚	裾	谪	媾
嫔	缙	缛	缫	缟	缡	骟				

						14画				
							熬	摽	楚	
綦	鞑	鞅	蔺	蓿	鹕	蓼	榧	榫	槁	榷
酽	酹	碣	霁	瞑	蜥	螓	蜴	嘡	嘤	罴
骷	锶	箴	箸	算	箄	箜	僦	儒	僭	劐

125

魃	魆	鄢	膑	鲑	鲟	銮	瘙	旖	脊	鄯
糁	鹝	漕	漂	敫	潴	漉	漳	潍	窨	褙
褚	褊	谯	谰	谲	屣	嫱	嬷	鹫	骠	缪
缫	**15画**	耦	耧	瑾	璎	璋	璇	叇	鬓	赜
觐	鞑	蕙	蕈	蕤	薪	槿	樯	辐	魇	餍
霈	蜈	噶	暹	跍	踯	踺	蝶	蝮	蝣	蝼
嘬	噍	噜	噔	颙	嶙	镉	镎	镍	镏	稷
篑	篁	篌	儋	徵	滕	鲠	鲥	鲦	儆	瘢
奭	羯	糌	糅	熵	熠	潸	潲	褫	谵	飑
畿	**16画**	耩	耪	声	螯	髻	氅	磬	颢	鞘
薨	蕙	薮	薅	橛	樽	樨	醛	醐	醍	鳌
遽	噤	踹	螈	螅	噱	噬	圜	镗	镝	镐
镞	镩	镨	穑	魉	魈	歙	鲱	鲵	鲷	鸥
廪	赢	甕	羲	甑	燧	濉	潞	澧	澹	窸

126

隰	嬗	繢	17画	螫	擢	薹	薛	藁	檄	懋
翳	礅	磴	嚅	蟥	镠	磻	簌	魍	邈	燮
鹜	癍	濡	濮	澡	濠	濯	寋	邃	擘	蛊
鹐	18画	鬈	瞽	鞥	藜	嚚	醪	戳	燹	餍
瞿	蹚	鹭	蟮	鹃	黟	髂	簪	鼬	雠	糨
鎏	懵	邋	19画	鬏	醮	霪	嚯	蹰	蟆	蠓
鲮	髋	髌	镲	簵	鼩	魖	蠃	瀛	谶	20画
蘖	醴	霰	夔	躅	黩	鏊	獾	21画	颥	屦
蠡	22画	懿	霾	氍	饕	嚷	23画	鬟	巉	癯
24画	蠹	衢	鑫	灞	襻	25画	鼹	攮	馕	30画
爨	36画	齉								

图书在版编目（CIP）数据

正楷一本通 / 田英章书. —上海：上海交通大学出版
社，2017
（人人写好字）
ISBN 978-7-313-17111-5

Ⅰ.①正… Ⅱ.①田… Ⅲ.①楷书—硬笔书法
Ⅳ.①J292.12

中国版本图书馆 CIP 数据核字〔2017〕第 117238 号

（人人写好字）正楷一本通
(RENREN XIE HAO ZI)ZHENGKAI YIBENTONG

田英章　书

出版发行	上海交通大学出版社	地　　址	上海市番禺路 951 号
邮政编码	200030	电　　话	021-64071208
印　　制	四川省邮电印制有限责任公司	经　　销	全国新华书店
开　　本	787mm×1092mm　1/16	印　　张	8
字　　数	192 千字		
版　　次	2017 年 7 月第 1 版	印　　次	2019 年 6 月第 5 次印刷
书　　号	ISBN 978-7-313-17111-5		
定　　价	35.00 元		

加入万人练字学习交流平台

二十多年来，华夏万卷一直致力于传播书法文化和推广书法教育。对于书法普及教育中最重要一环的教师群体，华夏万卷始终给予全力支持。"练字帮"在线学习平台为全国中小学教师和学生提供全方位练字服务，同时也向广大练字爱好者开放。关注"练字帮"微信公众号，加入万人练字学习交流平台。

 直播教学　 教学资源　 练字打卡　 作业点评　 优秀作品

关注"练字帮"

练字体验调查

　　感谢您选择我们的产品，让华夏万卷陪伴您度过了一段美好的书写时光。现在，真诚邀请您写下使用本产品的练字体验，及您对华夏万卷的宝贵意见及建议。扫描二维码，后台留言回复或将此区域填写好拍照回传给我们即可。

1. 您认为本产品是否达成了您最初购买时所预期的效用？

2. 在使用过程中，您觉得有哪些细节还需要改进？

关注"华夏万卷"

华夏万卷非常重视您的回复，并将持续努力，为您提供更优质的练字产品及服务。

魏巍交大　百年书香
www.jiaodapress.com.cn
bookinfo@sjtu.edu.cn

书香交大

责任编辑：赵利润
封面设计：徐　洋　周　喆

笔墨華夏萬卷千里

建议上架：文教类

绿色印刷产品

关注"华夏万卷"
获取更多学习资源

华夏万卷
让人人写好字

ISBN 978-7-313-17111-5

9 787313 171115 >

全套定价：35.00元

人人写好字　正楷一本通

诗词❋美文

从单字到作品的突破练习

田英章｜书

汉乐府　唐诗　宋词　论语　孟子　古文观止

上海交通大学出版社
SHANGHAI JIAO TONG UNIVERSITY PRESS

练字 秘诀在这里

　　练好字，讲究内容、方法以及工具的有效融合。每个特别的您，都需要自己独特的练字秘诀。

　　二十余年来，上亿人次通过华夏万卷找到了适合自己的练字诀窍。华夏万卷秉承"让人人写好字"的使命追求，致力于国人书写水平及书法艺术修养的提升，始终聚焦于传统书法与现代书写，以字帖为基本价值承载，以专业赢得广大用户的信任。

　　在这里，还有更多的宝藏等待您去开启：创意书写工具、丰富的在线学习课程以及全新的平台服务。它们，共同在学校、家庭教育及成人自学等场景下，为期望进一步提升书写水平的您提供一站式的解决方案。

　　想要写好字、想要提升书法艺术水平的您，请扫描二维码，持续关注华夏万卷及各种配套产品，在这里，找到您的练字秘诀！

创意书写　　在线学习　　平台服务

扫码关注"华夏万卷"
获取更多学习资源

好内容
HAO NEIRONG

华夏万卷敏锐洞察
不断开拓贴合用户所需的优质题材
甄选适合范字，引领书写风潮

好方法
HAO FANGFA

华夏万卷精研积淀
不断锤炼高效练字方法
满足用户不同阶段所需

好工具
HAO GONGJU

华夏万卷锐意进取
发展出多种练字配套工具
已为数以亿计的练字者提供更高效助力